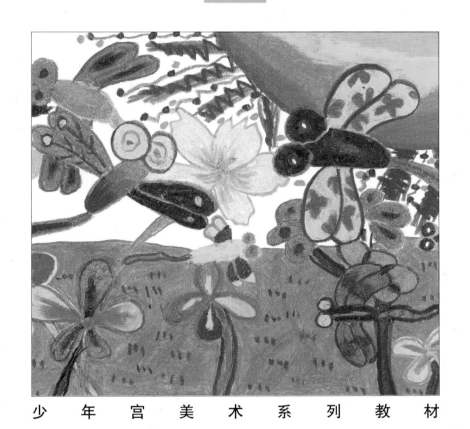

少 年 宫 美 术 系 列 教 材

常 杰 马千雯 著

油画棒课堂

辽 宁 美 术 出 版 社

图书在版编目（CIP）数据

油画棒课堂 / 常杰，马千雯著. —沈阳 ：辽宁美
术出版社，2016.6
少年宫美术系列教材
ISBN 978-7-5314-7282-7

Ⅰ．①油…　Ⅱ．①常…②马…　Ⅲ．①蜡笔画-绘画
技法-儿童教育-教材　Ⅳ．①J216

中国版本图书馆CIP数据核字（2016）第126441号

出 版 者：辽宁美术出版社
地　　址：沈阳市和平区民族北街29号　邮编：110001
发 行 者：辽宁美术出版社
印 刷 者：沈阳绿洲印刷有限公司
开　　本：889mm×1194mm　1/12
印　　张：5
字　　数：70千字
出版时间：2016年11月第1版
印刷时间：2016年11月第1次印刷
责任编辑：童迎强
装帧设计：童迎强
责任校对：黄　鲲　吕佳元
ISBN 978-7-5314-7282-7
定　　价：25.00元

邮购部电话：024-83833008
E-mail：lnmscbs@163.com
http：//www.lnmscbs.com
图书如有印装质量问题请与出版部联系调换
出版部电话：024-23835227

序

　　喜欢画画几乎是所有小朋友的天性。当您的孩子到了3、4岁时，如果您给他们纸和笔，那么他们就会饶有兴致地在纸上涂画起来。凡是他们认为可以涂画的地方都可以留下他们随心随意的"大作"。稍大一点的孩子有他们自己的生活经验，在绘画中表现的内容应该会体现出自己对生活的认识和感受，体现出儿童的态度，所以老师在辅导儿童画画时，不能只注重技法、技巧，而忽略观察、感受生活这一重要环节。

　　逐渐养成观察周围生活的好习惯，使自己的绘画内容更加饱满，这是常杰老师辅导儿童绘画的一贯态度。

　　儿童画是孩子自我思想表现的一种方式，儿童绘画作品包含着他们情感的变化，反映着他们的经历和感受，体现着他们与周围事物的情感关系。在绘画作品中应注意作品是如何表现孩子们的内心活动的，如何将绘画与个人情感表达联系起来，有情感的作品才是有灵魂的作品。

　　儿童绘画水平的提高对儿童本身整体能力提高有很大的帮助，可以锻炼孩子们的洞察力、想象力、概括能力、归纳能力等。

　　常杰老师1988年毕业于鲁迅美术学院国画系，至今从事少儿美术教育近三十年，对少儿美术教育有独到的见解。本书是她根据近三十年的教学实践和经验积累整理出的一套比较系统的教学方法和步骤讲解，这是美术教学经验的总结，是多年少儿美术辅导的体会结晶。我相信这本书的问世必将为广大少儿美术爱好者和相关美术教育工作者提供一本有价值的参考资料和工具书，这本书一定会成为大家的良师益友。

邱汉桥于北京
2016年3月

如何正确辅导儿童画画

辅导儿童画画仁者见仁、智者见智。每位教师都有自己独到的方法，本人就三十余年辅导过程中的一点体会谈谈如何正确辅导儿童画画。

1. 培养儿童的学画兴趣

兴趣是最好的老师。儿童在初学绘画时，教师要采用启发式、趣味式的形象教学方法，采用生动活泼的讲解，配合图片、实物投影等现代化教学手段，呈现在小朋友面前的是立体的、全方位的教学模式，吸引小朋友的注意力。通过观看，加深对所画形象的了解。儿童画画好比游戏，在轻松愉快的氛围中进行，儿童的思维活跃，常能画出好的作品来。

2. 培养儿童学会观察生活

儿童的生活经验一般是在无意中获得的，在儿童学画画之后，就要有意识地培养他们的有意注意，比如家长常带儿童上街，看到街上的景象就应该让小朋友说说街上有什么（有人、车、建筑物等），去公园就让小朋友观察公园里有游人（游人有大人、小孩、老人等）、游乐园、花草、树木、河水等。让小朋友对这些日常看到的做一个有意识的记忆，在今后的画画中，就有"形象"可画。常常注意观察的小朋友在画想象画时，绘画语言非常丰富，不注意观察的小朋友画想象画时头脑就空，想象不出什么具体形象。所以要引导小朋友多观察、多记忆，当然这是长期注意观察学习的结果。

3. 临摹范画的作用

我认为初学绘画的小朋友要临摹一些老师的范画，在学画的过程中能学到一定的知识、技巧。因为小朋友对一切事物一无所知，即使看见了也不知道怎么画，从哪入手。通过老师的讲解和临摹老师的范画，知道具体的物体应该怎样画，从什么地方入手，比如画人物是从头先画还是从手先画。画人物和景物交织在一起的一幅画，从什么地方先画，也得有老师的指导。所以在教师系统讲解的过程中，小朋友掌握一定的画画规律，以后自己画画就知道如何下笔，从哪入手了。但是要避免临画临"死"了，非同老师一模一样不可。学的是规律，要灵活掌握。

4. 想象画与创作画的意义

儿童最富于幻想，他们的画常常异想天开，没有边际。画想象画通常是以记忆为原材料的智力活动，通过画想象画可以开发儿童的智力，增强儿童头脑中的形象思维能力。想象力与创造力关系密切，想象力越丰富，创造力越强。

目　录

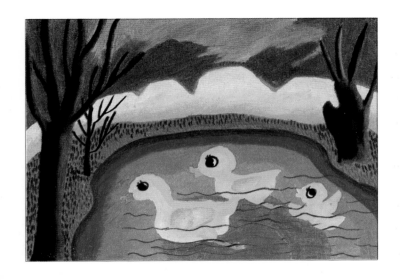

关于油画棒

 油画棒是一种油性彩色绘画工具，一般为长10厘米左右，手感细腻、滑爽、铺展性好，叠色、混色性能优异。油画棒看似蜡笔，其实并非蜡笔。同蜡笔相比，油画棒颜色更鲜艳，在纸面的附着力、覆盖力更强，是小朋友们最喜欢的作画工具之一。

 油画棒种类繁多，品牌有国产的、进口的；颜色上有12色、18色、24色、36色、48色之分。

 颜色名称

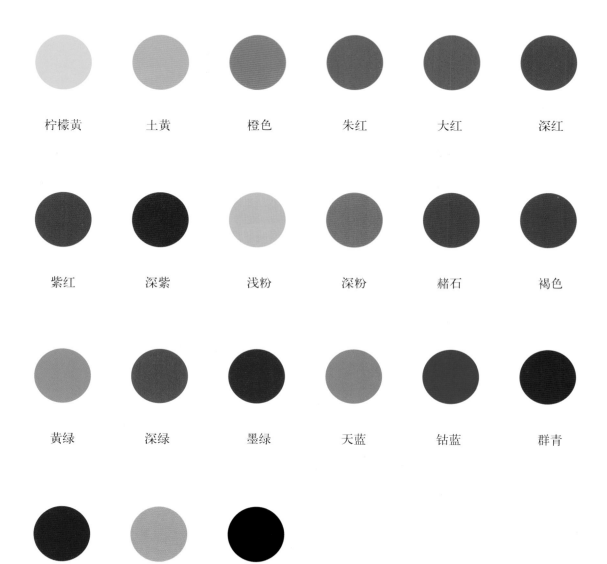

柠檬黄	土黄	橙色	朱红	大红	深红
紫红	深紫	浅粉	深粉	赭石	褐色
黄绿	深绿	墨绿	天蓝	钴蓝	群青
普蓝	灰色	黑色			

图一

纸

一般A3打印纸或8K素描纸均可，随着学习的深入可以用4K素描纸。

三原色：色彩中不能再分解的基本色称之为原色。原色可以合成其他的颜色，而其他的颜色却不能还原出本来的色彩。

三原色：红 黄 蓝

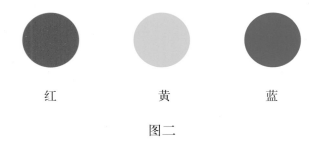

<div align="center">红　　　　　　黄　　　　　　蓝</div>

<div align="center">图二</div>

三间色：三间色是三原色当中任何的两种原色以同等的比例混合调和而成的颜色，也叫第二次色。三间色：橙 绿 紫

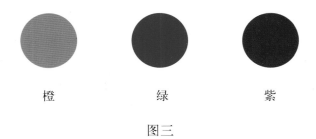

<div align="center">橙　　　　　　绿　　　　　　紫</div>

<div align="center">图三</div>

色调：两种或多种颜色组合在一起，它的色彩倾向为色调。色调：红色调　黄色调　绿色调

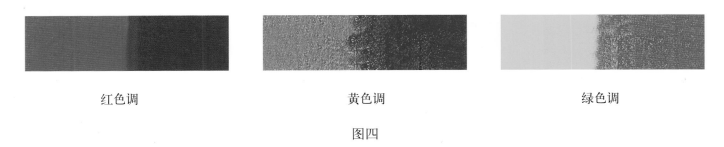

<div align="center">红色调　　　　　　　　　黄色调　　　　　　　　　绿色调</div>

<div align="center">图四</div>

互补色：把对比色放在一起，会给人强烈的排斥感，或者也可以说，两种可以明显区分的色彩叫对比色。对比色：红与绿　橙与蓝　黄与紫　白与黑

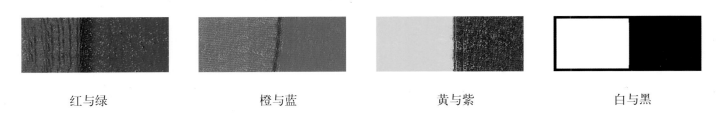

<div align="center">红与绿　　　　　橙与蓝　　　　　黄与紫　　　　　白与黑</div>

<div align="center">图五</div>

冷色：色环中蓝绿一边的色相称冷色。它使人们联想到海洋、蓝天、冰雪、夜色等。给人一种阴凉、宁静、深远、死亡、典雅、高贵、冷静、暗淡、灰暗、孤僻、寒冷、忧郁、悲伤、宽广、开阔的感觉。

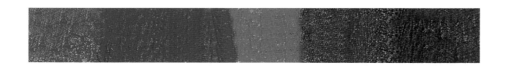

图六

暖色：色环中红橙一边的色相称暖色，能带给人温馨、和谐的感觉，这是出于人们的心理和感情联想。它会使人联想到太阳、火焰、热血、饱满、张扬、激动、暴躁、血腥，象征生活、火焰、愉快、果实、明亮等。因此给人们一种温暖、热烈、活跃的感觉。

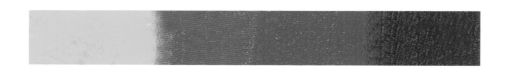

图七

渐变色：用同一个色系的油画棒进行有规律的，逐渐的深浅变化。利用深浅"渐变"的方法，可以使画面中表现的物体产生一定的立体感和空间感。可以用单一颜色逐渐地由轻至重、由浅至深地变化；也可以在单一颜色的基础上适当地添加一些其他颜色，而使物体色彩更加丰富、厚重。这种方法的特点是物象真实、表现力强。渐变色：黄色系渐变　红色系渐变　绿色系渐变　蓝色系渐变

黄色系浅变　　　　　　红色系浅变　　　　　　绿色系渐变　　　　　　蓝色系渐变

图八

第一课　生日蛋糕

圆圆的蛋糕，像月亮一样，外面一层黄色的奶油，非常漂亮。尝一口，甜到了心里。

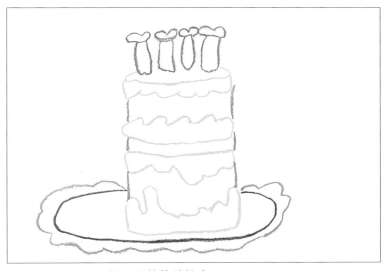

1.用油画棒画出蛋糕和蜡烛的外轮廓。

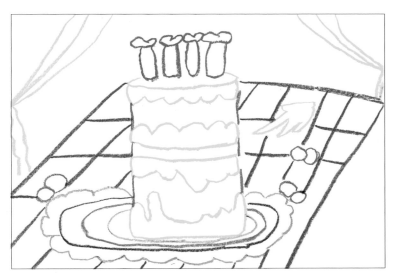

2.添加方格桌布，注意遮挡关系。

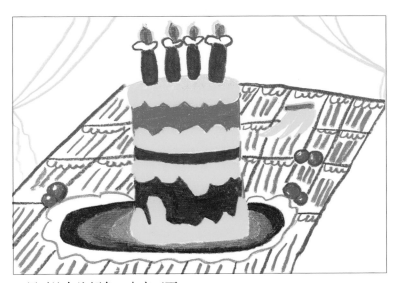

3.用对比色涂颜色，丰富画面。

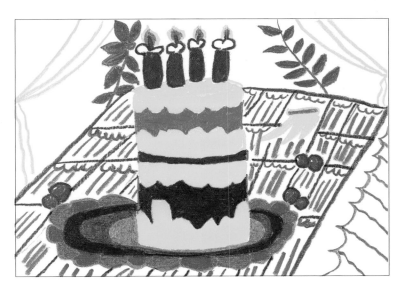

4.添画背景。

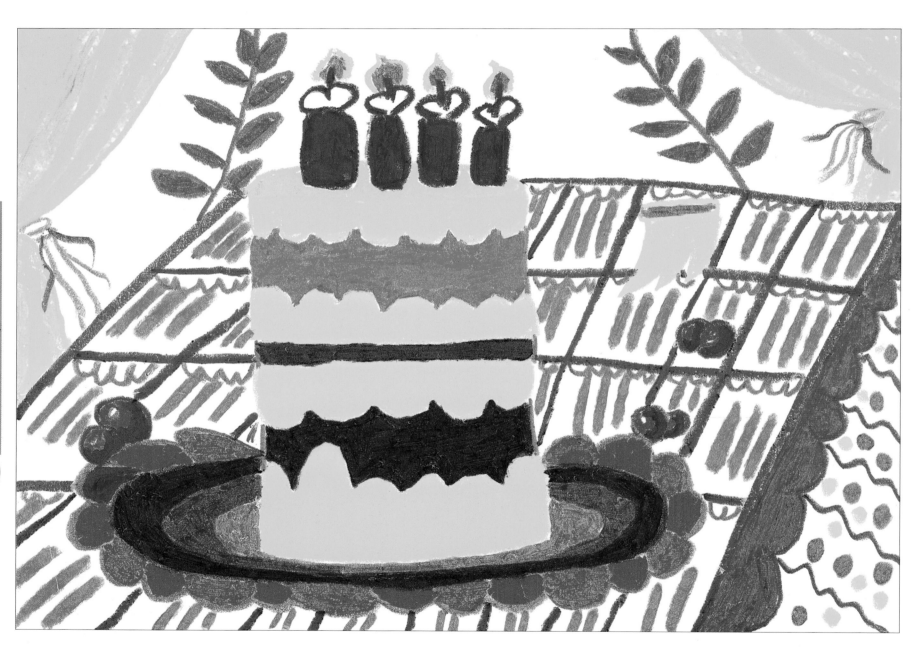

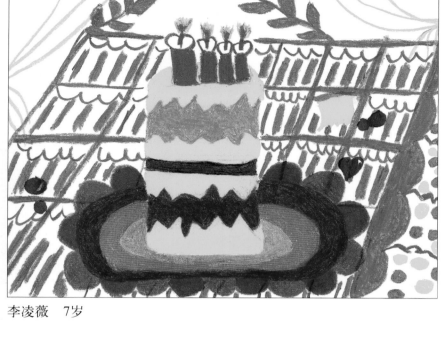

李凌薇　7岁

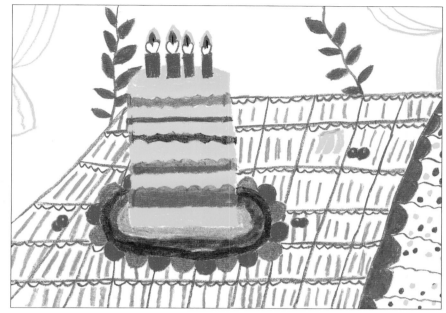

张欣媛　9岁

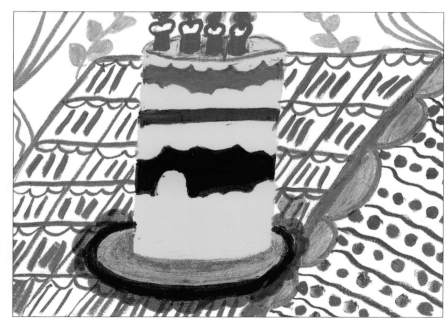

寇兰轩　11岁

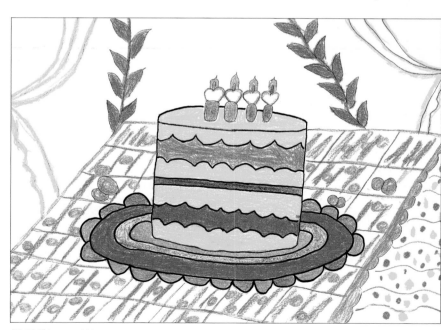

韩骜阳　10岁

第二课 向日葵

向阳而开的花，开起来就像阳光般灿烂。在金灿灿的阳光下，它原本黄艳艳的花瓣显得更加明媚鲜亮了。

1.用黄色的油画棒画花头，绿色油画棒画叶子和茎。

2.添加房子和太阳，注意它们之间的遮挡关系。

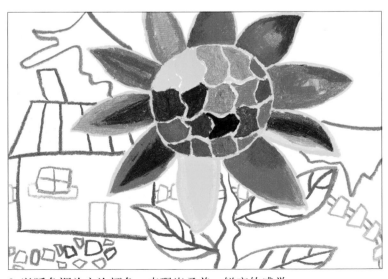

3.以暖色调为主涂颜色，表现出柔美、鲜亮的感觉。

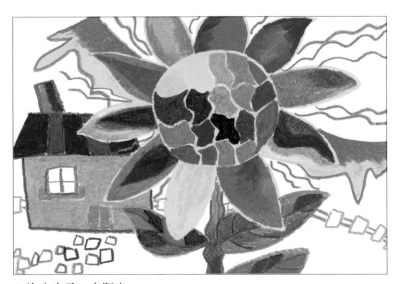

4.涂小房子、太阳光。

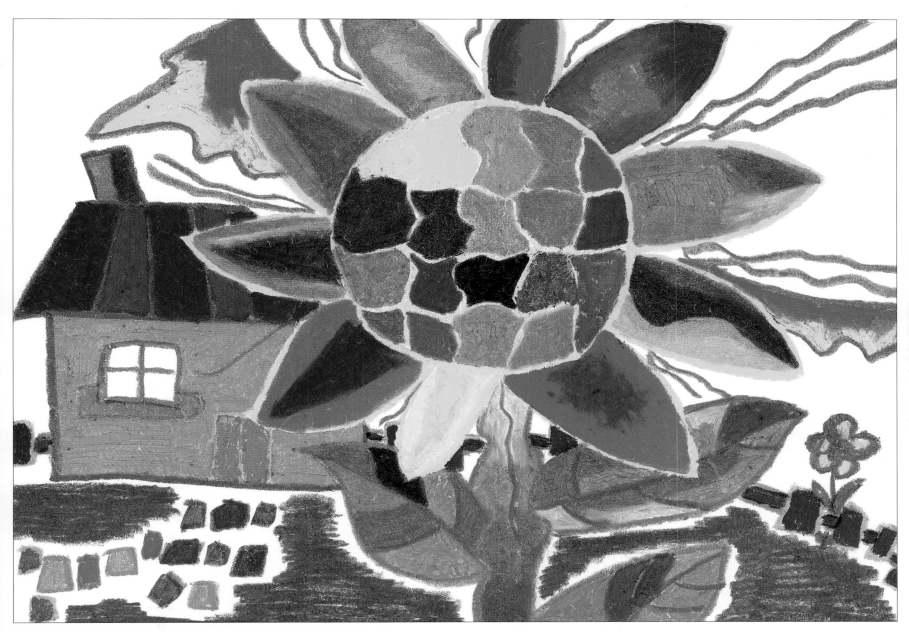

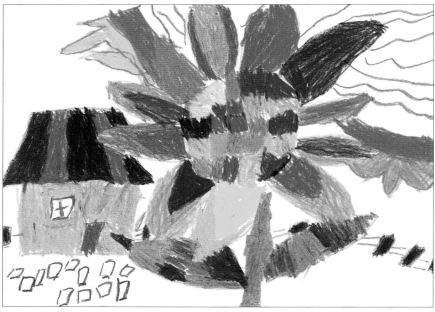

刘典典　7岁

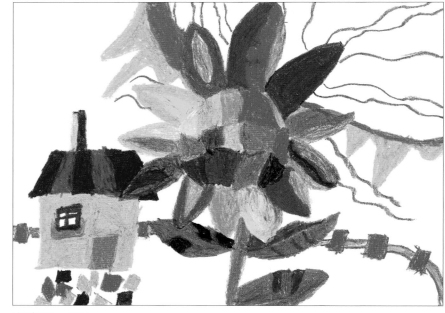

高嘉祺　9岁

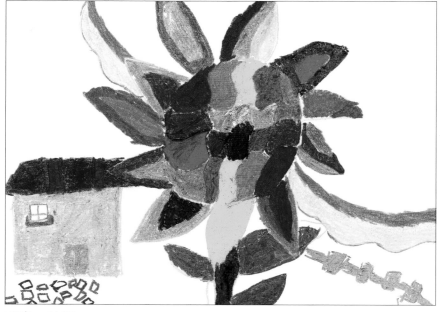

晋崭　11岁

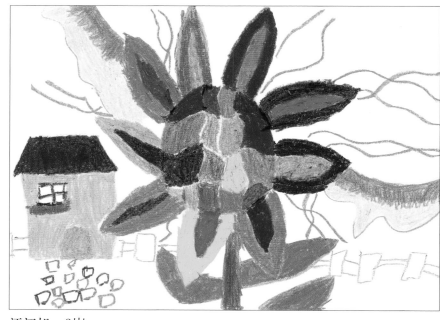

汪江旭　9岁

第三课　下雨了

哗啦啦，下雨了。小青蛙打着伞快乐地蹦来蹦去。这时，小青蛙发现了一只蜻蜓在雨中飞行。小青蛙会做什么呢？

1.用绿色油画棒画出小青蛙的外轮廓。

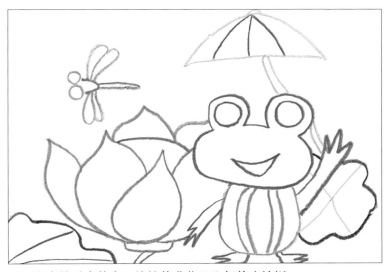

2.画出青蛙手中的伞、池塘的荷花及飞舞的小蜻蜓。

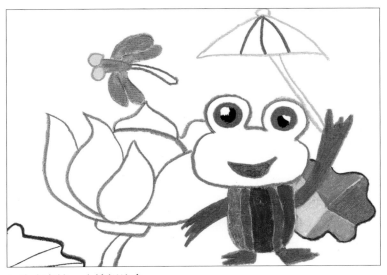

3.给小青蛙、小蜻蜓涂色。

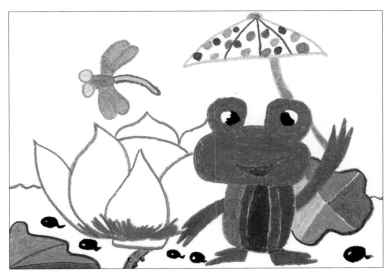

4.继续涂色，色彩要鲜艳。

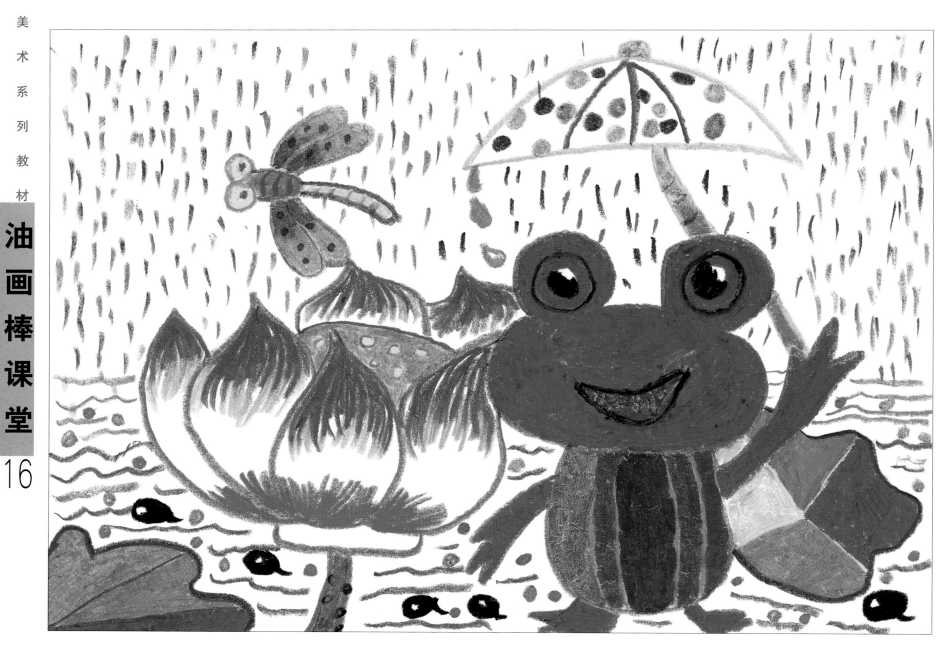

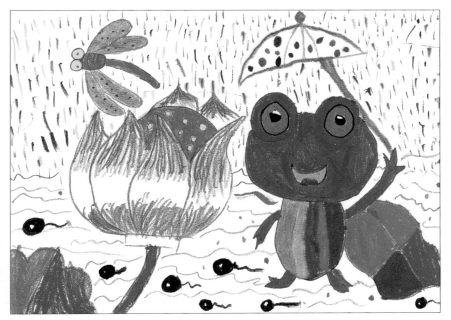

张王英玄　7岁

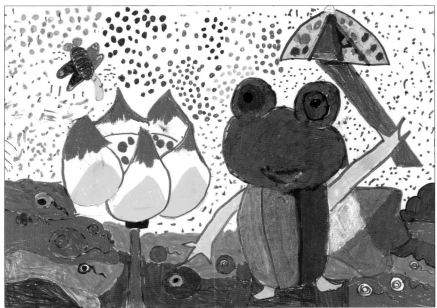

魏鹳桦　5岁半

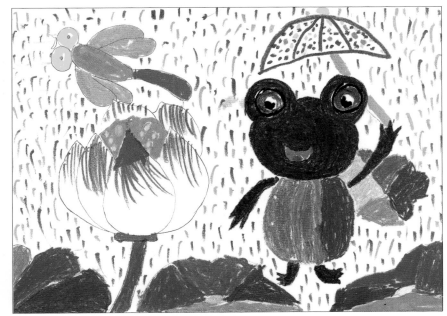

郑茗阳　6岁

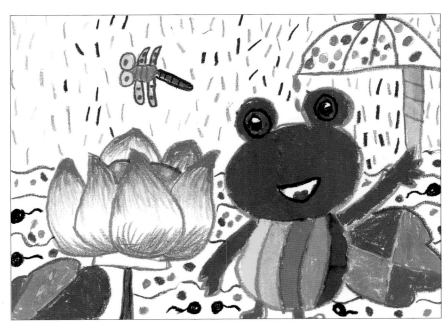

邹汶言　6岁半

第四课　蜻蜓飞舞
天空中彩色的蜻蜓在到处飞舞，而且飞的方向都不一样哦，它们到处找什么呢？

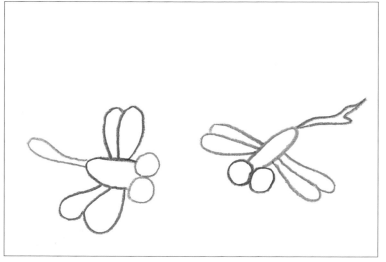

1.在画面的左右两边偏上点的位置画出两只大蜻蜓。

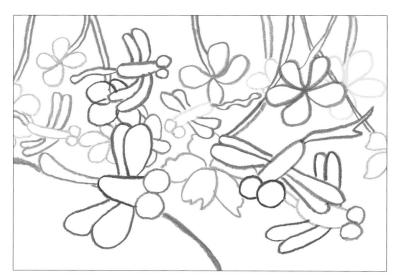

2.添加小蜻蜓和花草，注意遮挡关系。

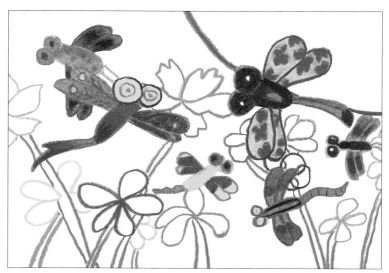

3.用漂亮的颜色给大蜻蜓涂色。

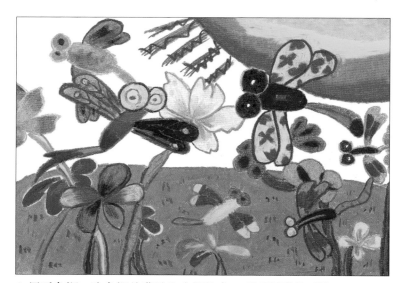

4.用暖色调、冷色调给草地和太阳涂色，形成强烈的对比。

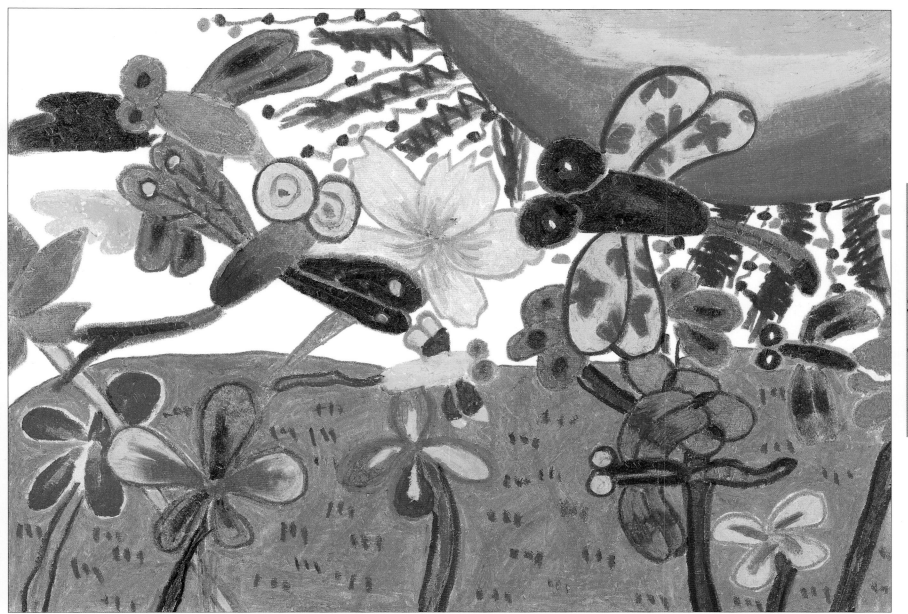

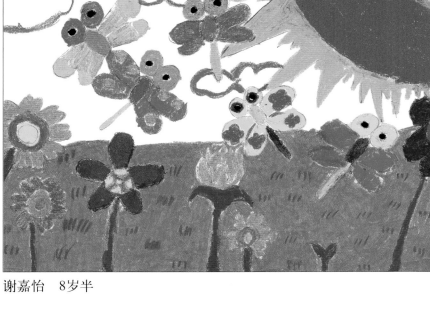

谢嘉怡　8岁半

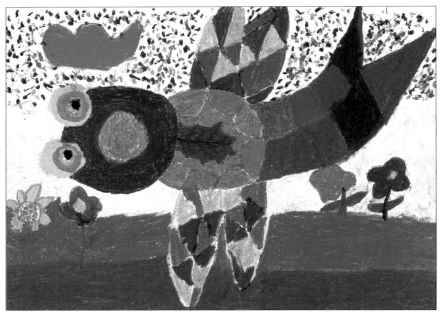

李佳桐　6岁

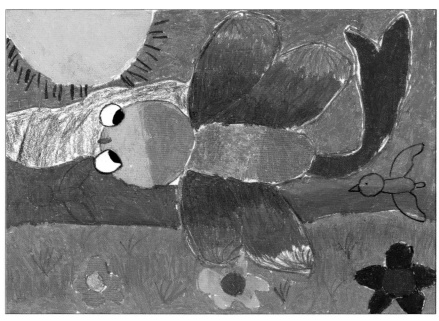

杨姝　7岁

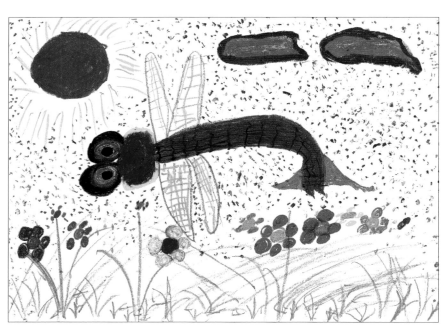

文一伊　8岁

　　小朋友们，你们喜欢温馨的小房子吗？我们来画一座温馨的小房子吧。它是由三角形、方形组成的。房子虽然小，但很温馨哦。小房子旁还栽种着漂亮的小树呢。这么优美的环境我想谁都会喜欢吧，你喜欢吗？

1.用对比色在画面中间偏右一点画出房子的轮廓。

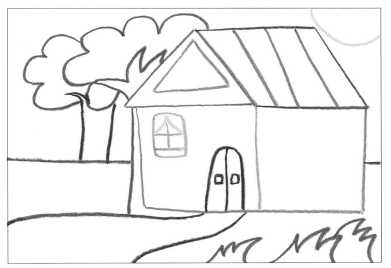

2.画出房子门窗、小路和房子后边的树，注意遮挡关系。

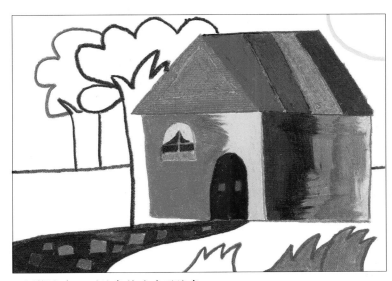

3.用渐变色、对比色给小房子涂色。

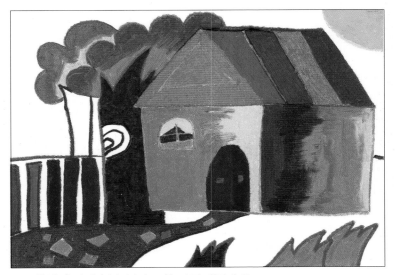

4.用渐变色涂大树和树叶，使画面更厚重些。

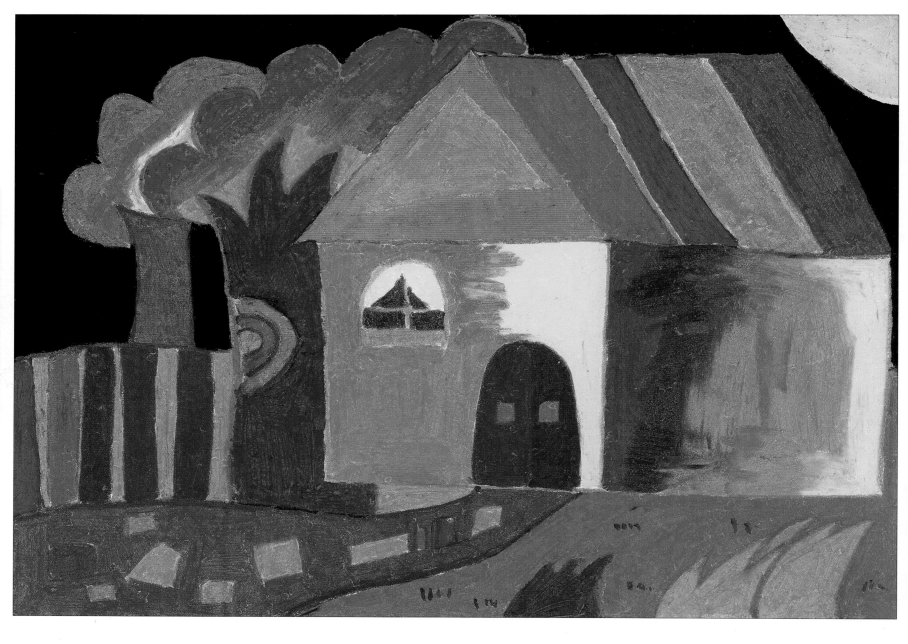

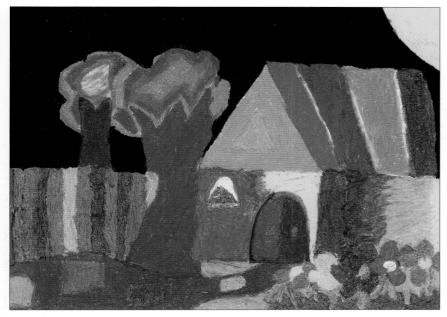

高嘉励　7岁

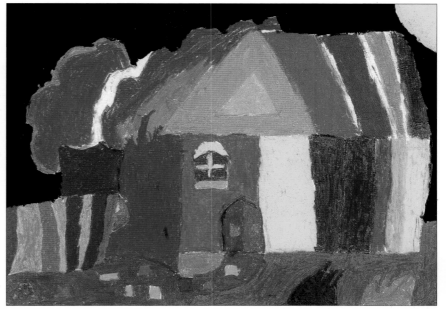

王梓睿　7岁

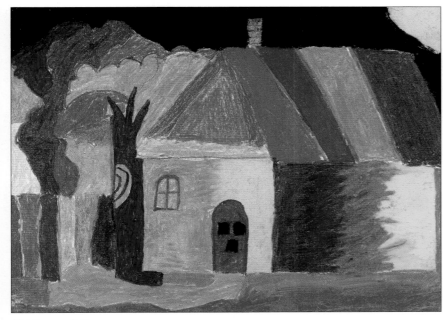

吴天一　6岁

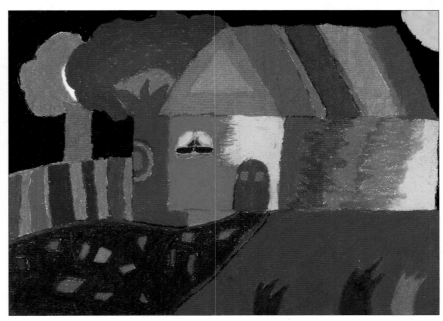

佟沛蔓　7岁

第六课　小鸭子学游泳

夕阳西下，彩霞满天，河岸上的小草已经绿了。鸭妈妈带着它的小宝宝们来到河边，它们正在学游泳呢。

1.用黄色的油画棒画出鸭妈妈和小鸭子的轮廓。

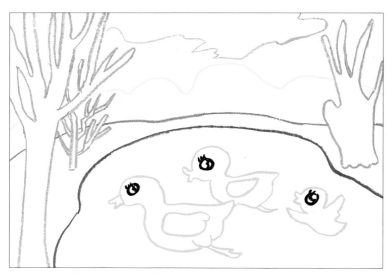

2.用灰色的油画棒画出河岸两边的大树及晚霞。

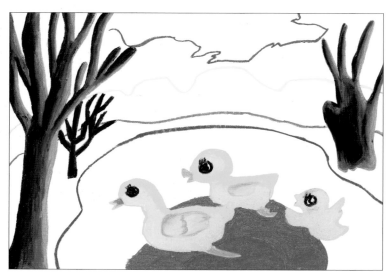

3.用黄色给小鸭子涂色，用黑、深灰、浅灰渐变方式给大树涂色，体现出立体感。

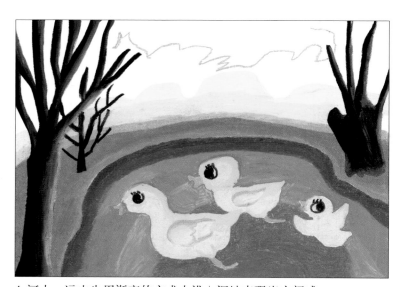

4.河水、远山也用渐变的方式由浅入深地表现出空间感。

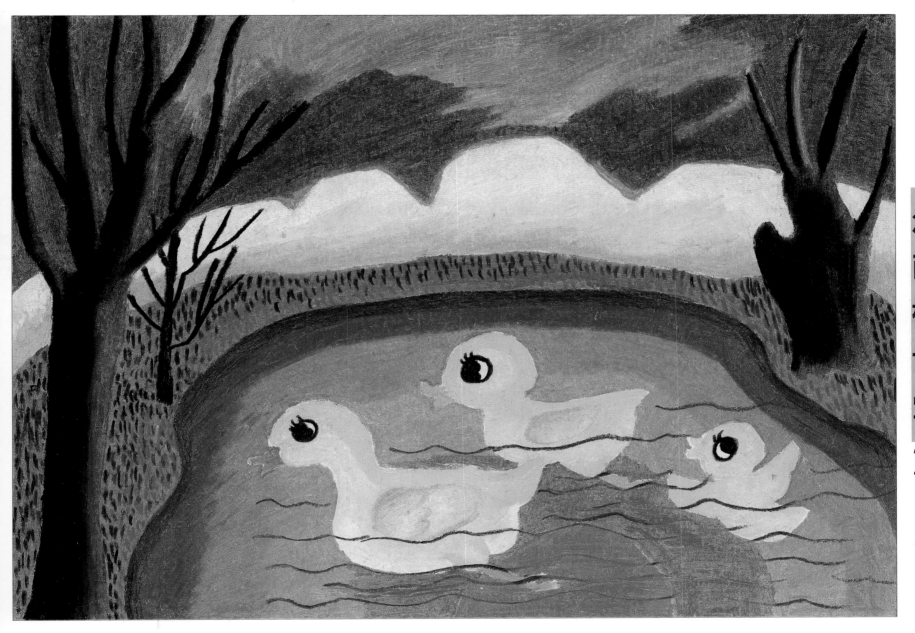

娄之溶　5岁

郭奕萱　5岁

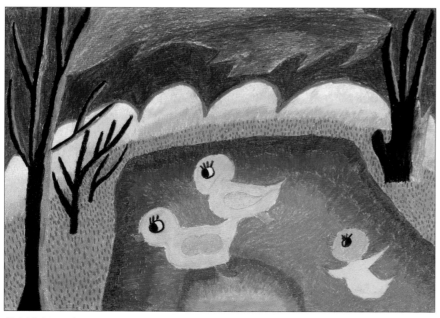

张思源　6岁

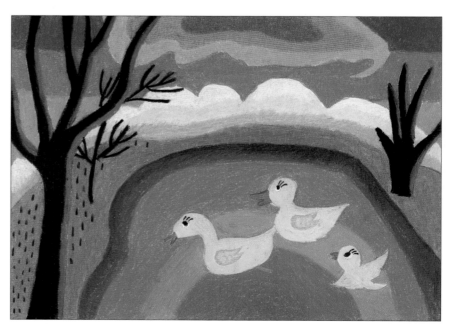

刘若璇　5岁

第七课　香甜的水果

　　炎热的夏天到了，上市的水果有成熟的西瓜、水灵灵的葡萄、绿绿的苹果、黄澄澄的梨子、粉绿相间的水蜜桃、粉红的草莓、红红的樱桃，等等。这么多诱人的水果，小朋友们，你们喜欢吃什么呢？

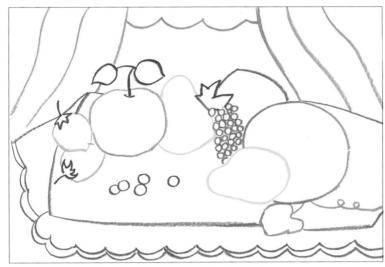

1.用油画棒分别画出各种水果、漂亮的台布及窗帘轮廓。

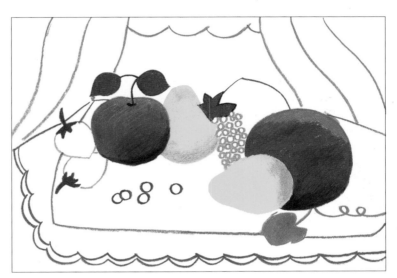

2.用渐变的方式涂色。

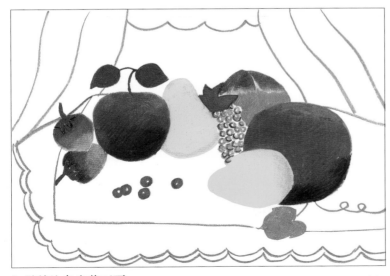

3.继续涂色完善画面。

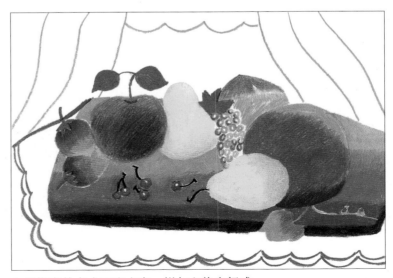

4.用渐变的方式画出桌布，增加立体空间感。

油画棒课堂

27

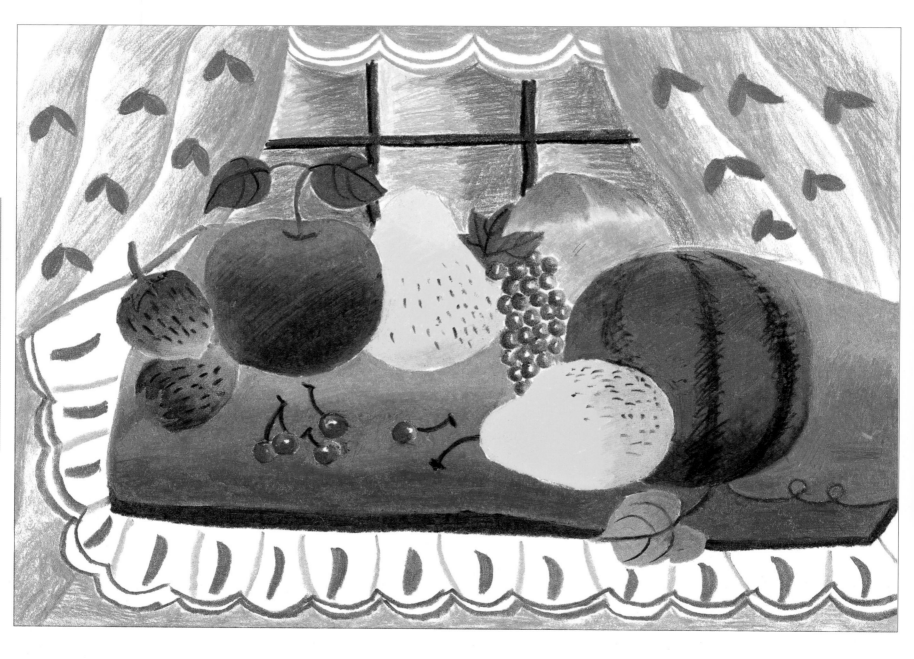

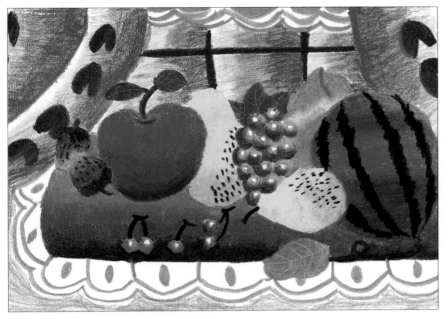

金文宇　10岁

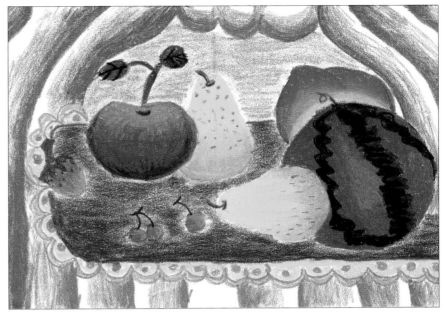

吴优　9岁

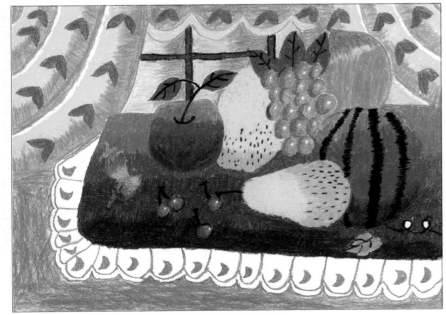

张思源　8岁

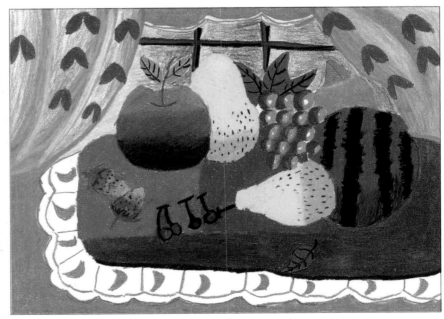

韩心彤　9岁

第八课　火烈鸟

火烈鸟是世界珍稀鸟类，栖息于热带盐湖水滨，涉行浅滩等咸水湖沼泽地带和一些湖畔。主要滤食藻类和浮游生物。

1.用油画棒在画面中间偏右地方画出火烈鸟嘴和头部的轮廓。

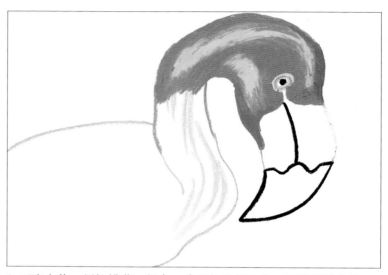

2.画出身体，用柠檬黄、橙色、朱红给头部涂色，画出深浅变化。

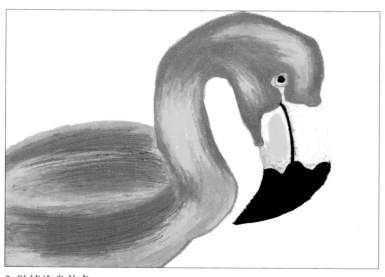

3.继续涂身体色。

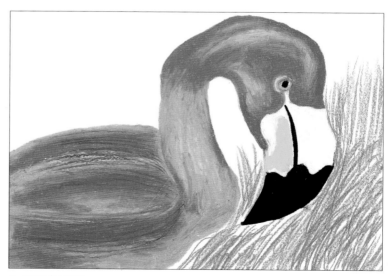

4.用绿色画草。

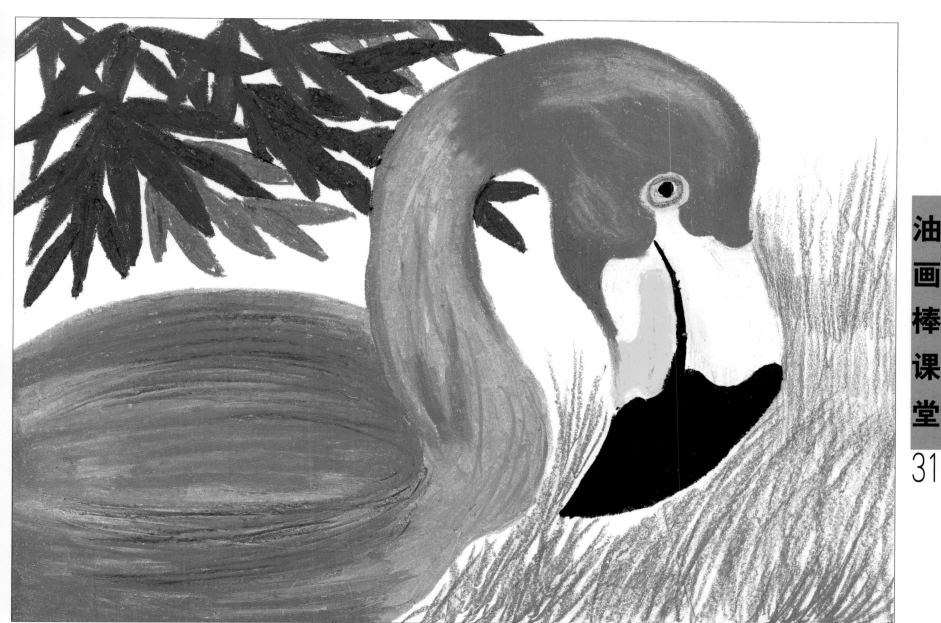

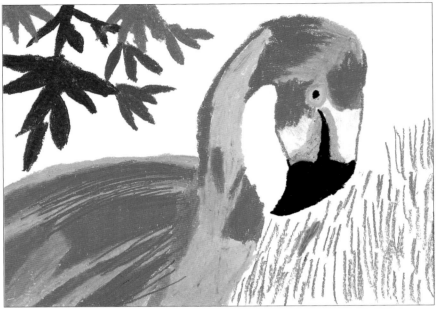

王玥骁　9岁

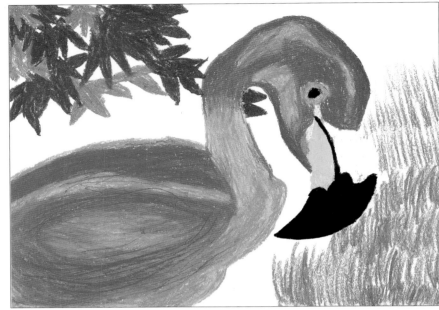

王欣然　9岁

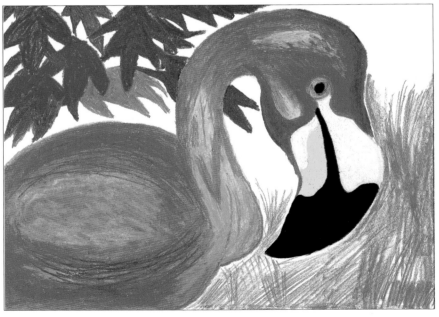

王楠　12岁

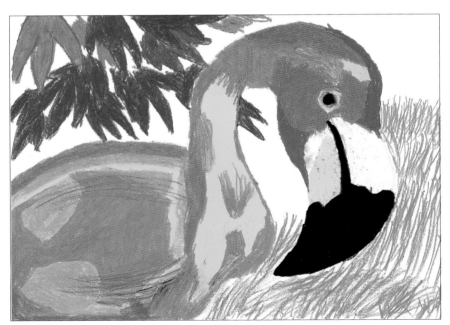

李凌薇　7岁

第九课　来来往往的车辆

　　车对于我们小朋友来说是很熟悉的，因为我们每天都在坐车，在马路上能看到各种各样的车。本课就是让小朋友们观察各种各样来来往往的车辆，引导小朋友们仔细地观察生活、感受生活，懂得生活中处处存在着美。

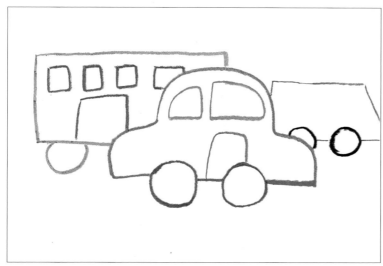

1.用油画棒勾画汽车的外轮廓。

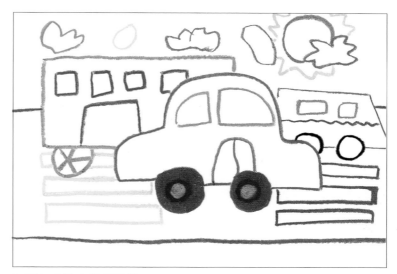

2.添加马路上的斑马线。

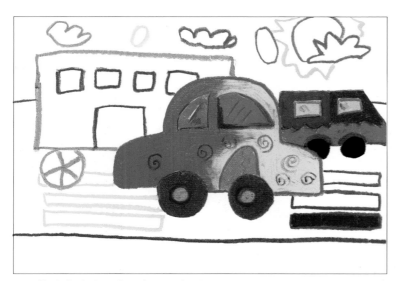

3.用渐变色给小汽车上色，注意对比关系。

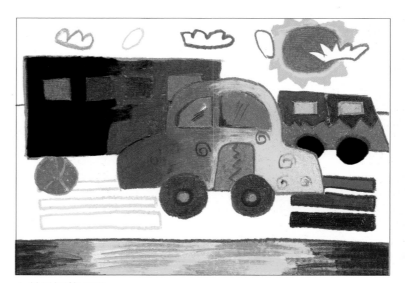

4.最后调整画面。

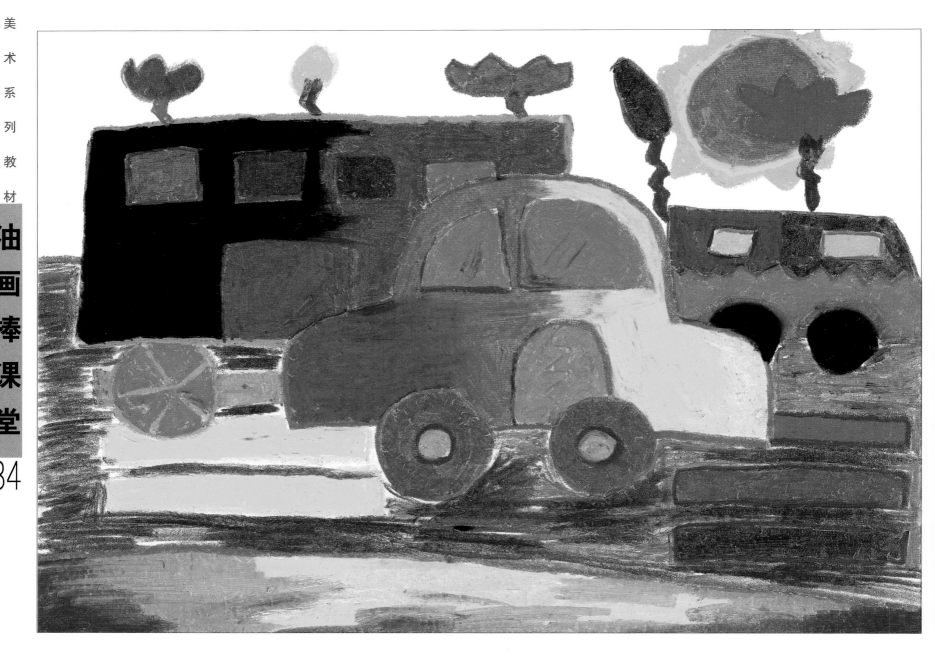

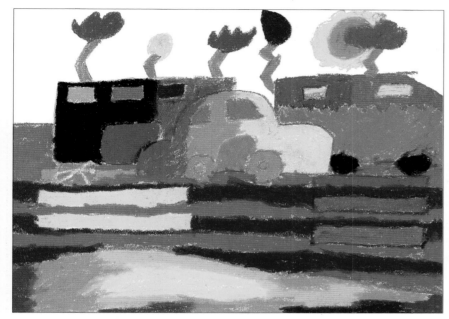

高嘉励 9岁

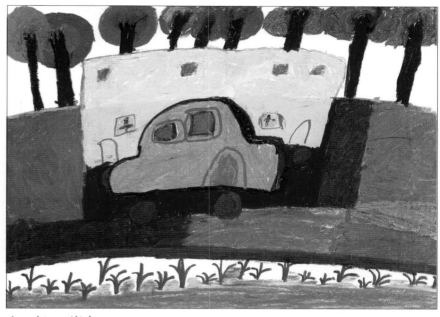

文一伊 6岁半

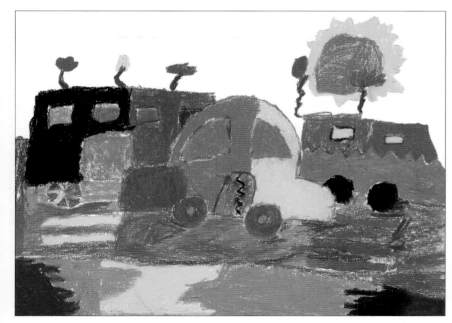

许泽之 8岁

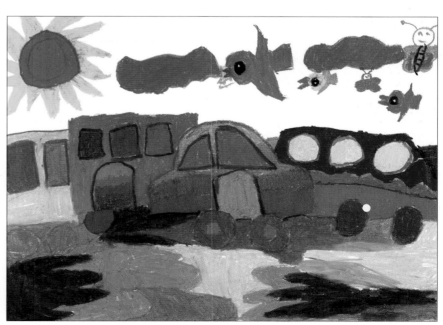

王猗涵 7岁

第十课　树上的猫头鹰

　　猫头鹰大多栖息于树上，部分种类栖息于岩石间和草地上。猫头鹰一年四季都会换毛，打理起来非常麻烦。猫头鹰还是色盲，也是唯一不能分辨颜色的鸟类。它有一对铜铃似的眼睛，能在夜间看到极小的东西，还有一对特别敏锐的耳朵，能听到极其细微的声音。它的嘴像镰刀似的，还有一双铁钳一般的爪子，能把田鼠抓得牢牢的。猫头鹰绝大多数是夜行性动物，昼伏夜出，白天隐匿于树丛岩穴或屋檐中不易见到，猫头鹰的食物以鼠类为主，也吃昆虫、小鸟、蜥蜴、鱼等动物。

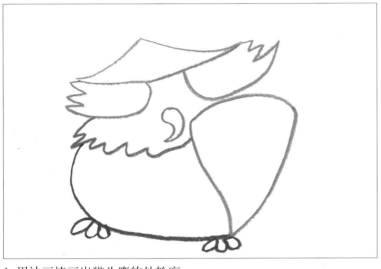

1.用油画棒画出猫头鹰的外轮廓。

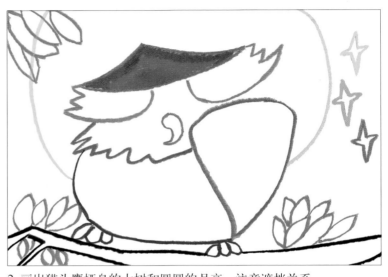

2.画出猫头鹰栖息的大树和圆圆的月亮，注意遮挡关系。

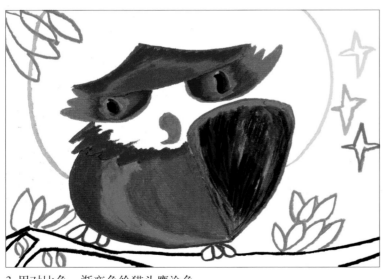

3.用对比色、渐变色给猫头鹰涂色。

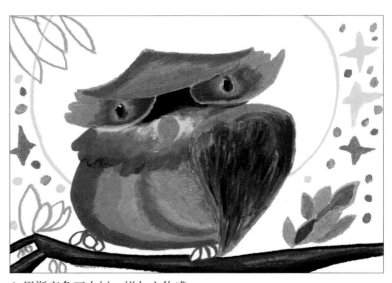

4.用渐变色画大树，增加立体感。

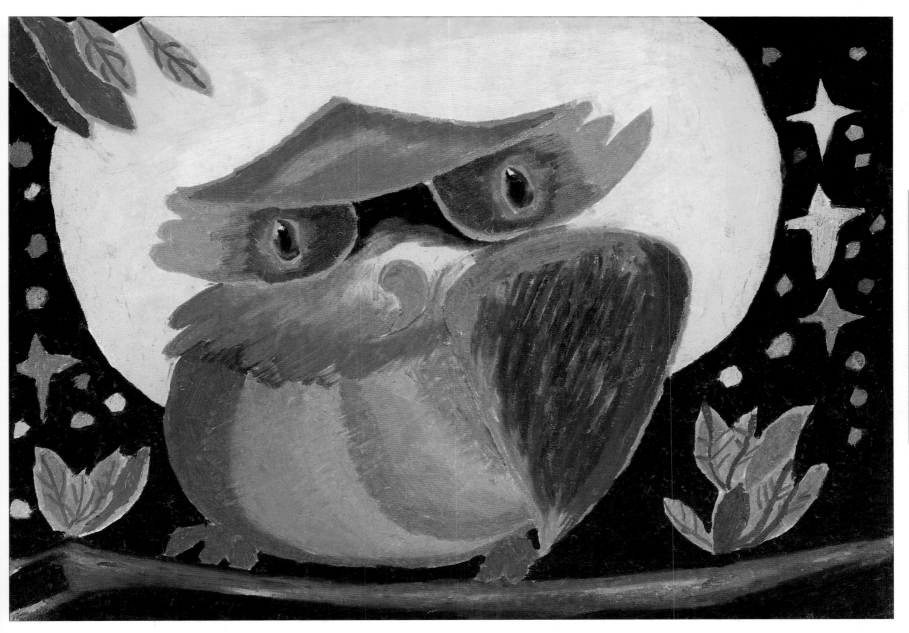

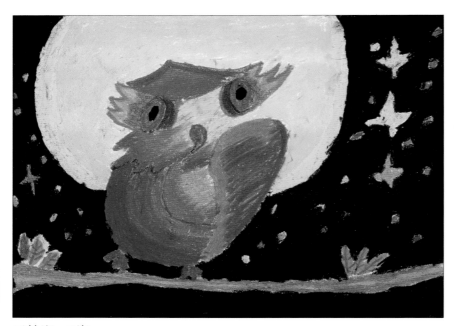

王健熙　8岁

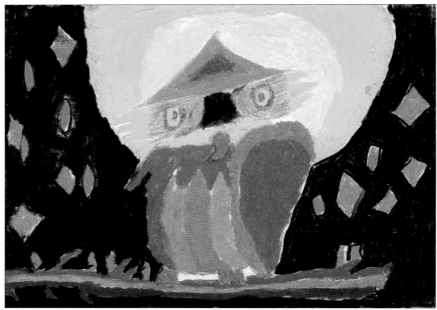

李佳芮　8岁

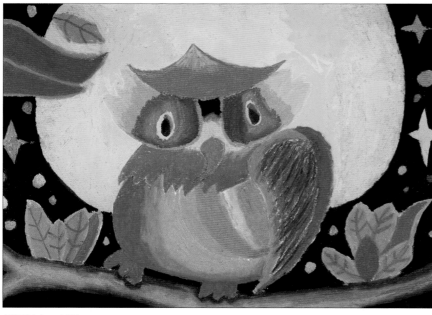

周子涵　9岁

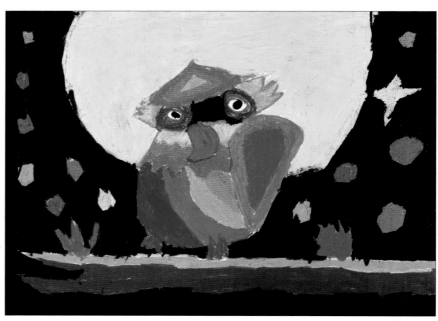

郭祉瑶　9岁

第十一课　海上的船

大轮船，海上行，狂风大浪它不怕，风里雨里航程远，稳稳当当渡重洋。这就是大轮船。

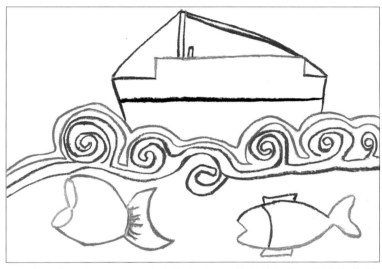

1.用梯形作船身，再添画其他基本形及能体现轮船的一些设备或形象。用蜗牛线画出海浪，小鱼。

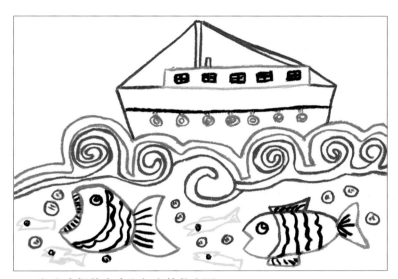

2.画船上房间的窗户和船上的救生圈。

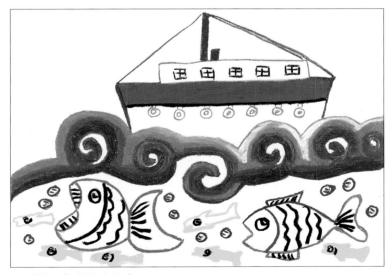

3.用渐变色给海浪涂色。

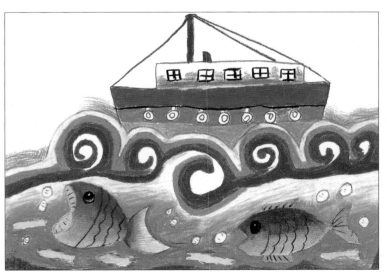

4.用对比色给大海和鱼涂色。

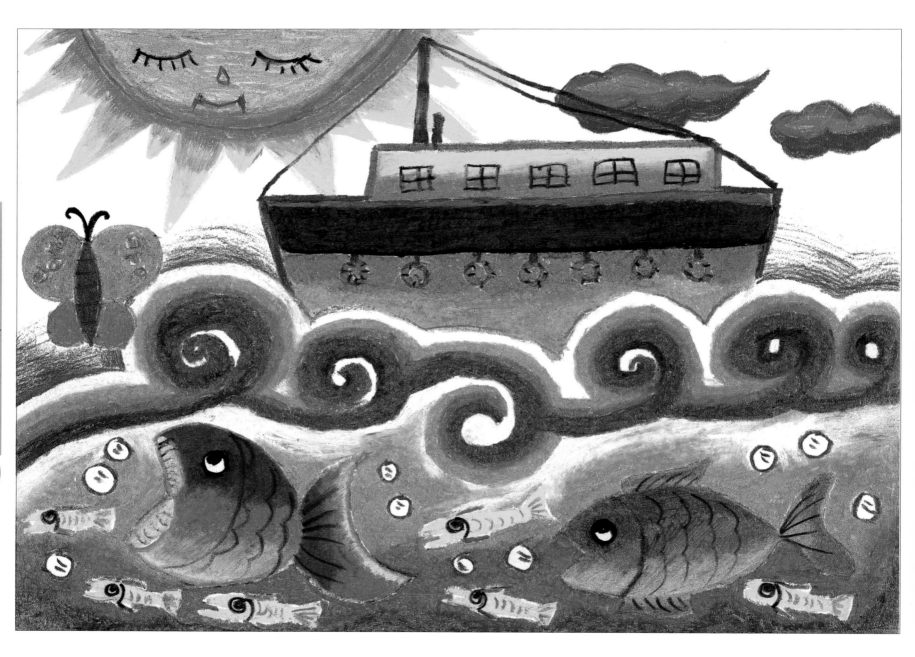

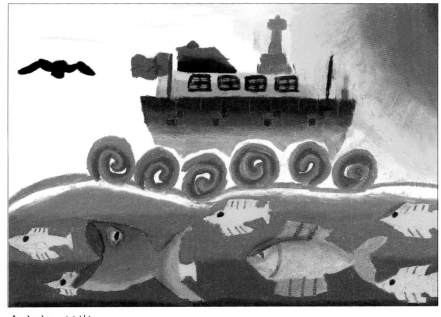

金文宇　11岁

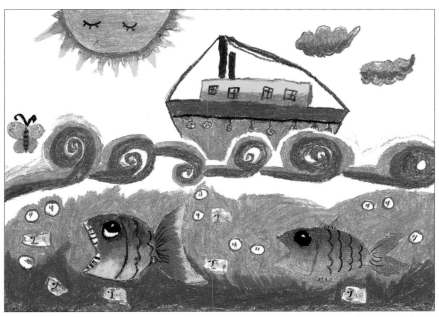

李芊烨　9岁

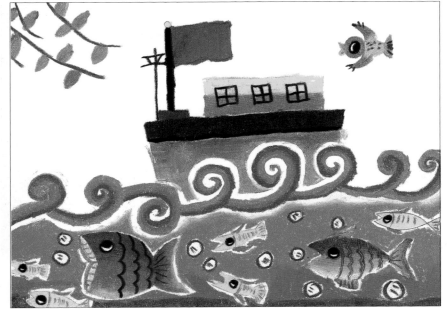

谷惠迪　10岁

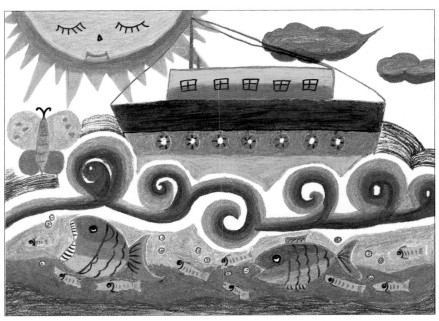

韩子璇　8岁

第十二课　画画自己的小玩具

　　滑稽可爱、冒冒失失的唐老鸭是世界儿童熟悉的卡通明星。在我的房间里，有一个唐老鸭小娃娃，我用它做模特写生，看看它的表情，它在想什么呢？

1.用油画棒起稿，画布娃娃唐老鸭的轮廓。

2.用渐变方式涂颜色。

3.继续上色，注意对比关系。

4.用渐变方式画背景。

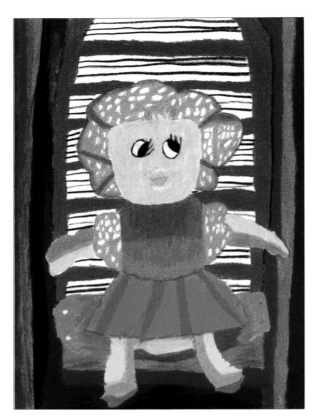

马嘉蕊　8岁

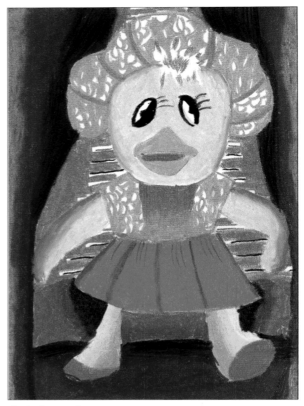

金文宇　9岁

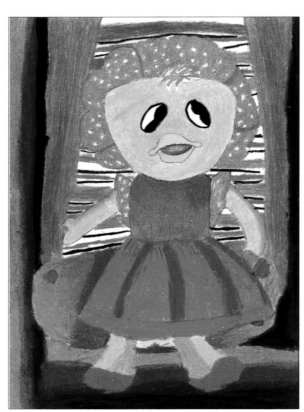

鲁鲁　12岁

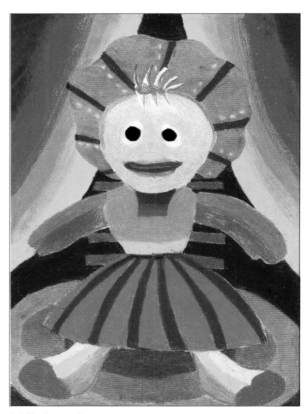

刘若璇　9岁

第十三课　大叶子和花瓶

我的桌子上有一个漂亮的花瓶，里面插满了大叶子，有红的、绿的、黄的、紫的，好看极了。你们猜猜看它是什么呢？

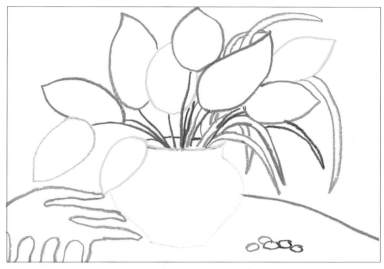

1.用各种颜色画大叶子的轮廓，注意它们之间的遮挡关系。

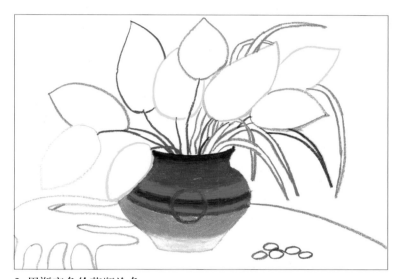

2.用渐变色给花瓶涂色。

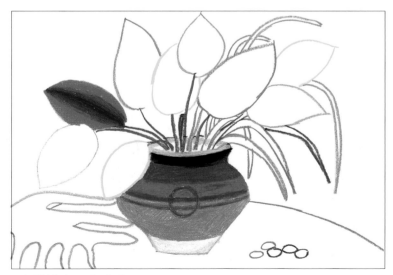

3.用渐变色画大叶子。

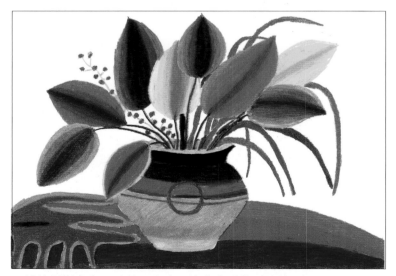

4.继续用渐变色画叶子、桌布，注意色彩的对比关系。

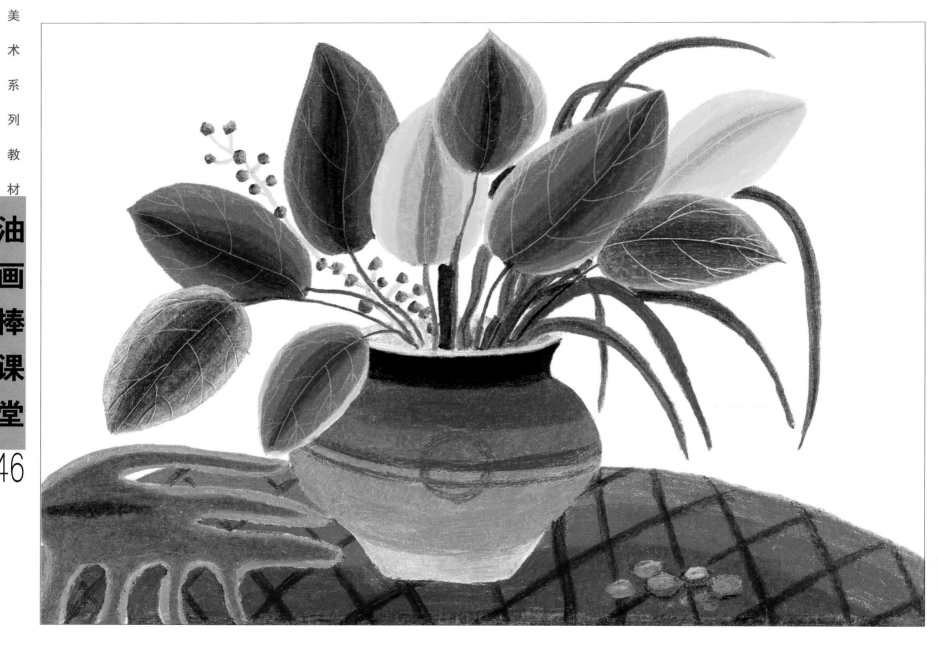

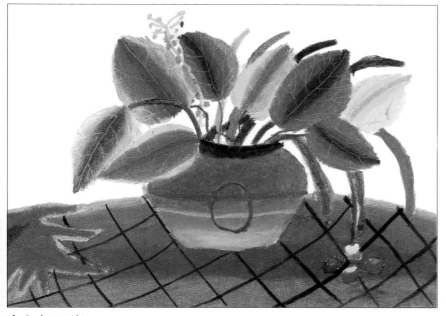

金文宇　9岁

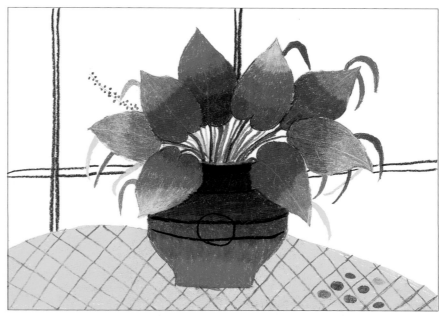

张思源　8岁

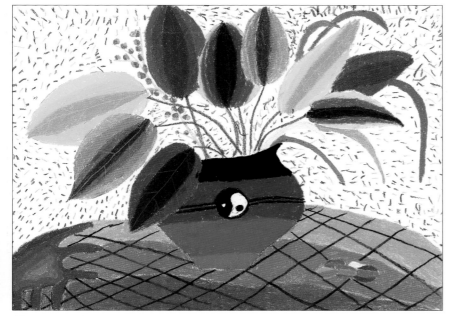

韩心彤　9岁

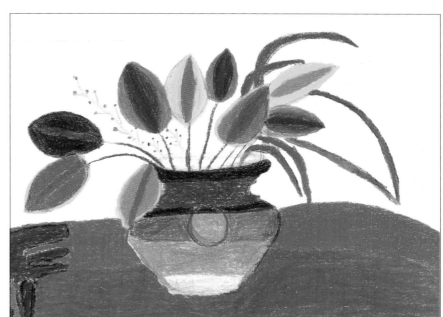

邵一桐　9岁

第十四课 小老鼠浇花

中国传统文化十二生肖中有12种不同的动物，从小就看过许多关于老鼠的小故事，它扮演最多的就是那小偷小摸的角色。可是在我们这幅画里面，它是一个可爱、勤劳的小老鼠。它拿着长长的管子在给花浇水呢，汗珠从它的额头上淌下来，它并没有停止继续浇花，看来它并不懒惰哦。

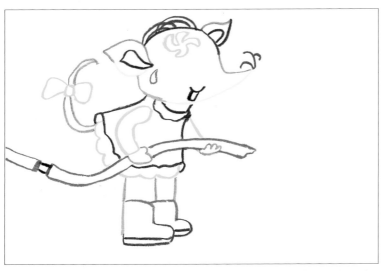

1.用油画棒画出小老鼠的外轮廓，注意小老鼠头部的特征，鼻子尖尖的。

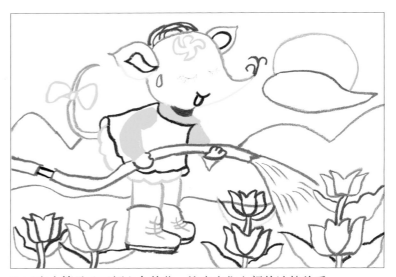

2.画出水管子及五颜六色的花，注意它们之间的遮挡关系。

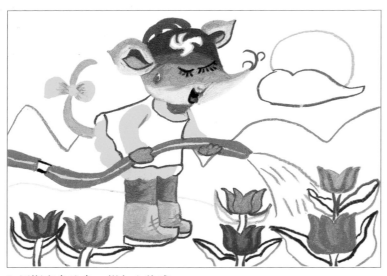

3.用渐变色涂色，增加立体感。

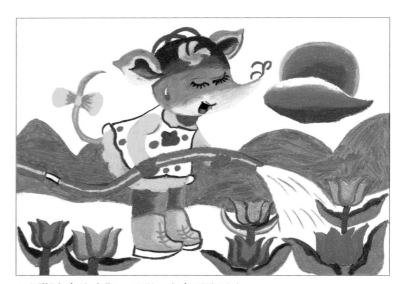

4.用渐变色涂太阳、云彩，灰色平涂远山。

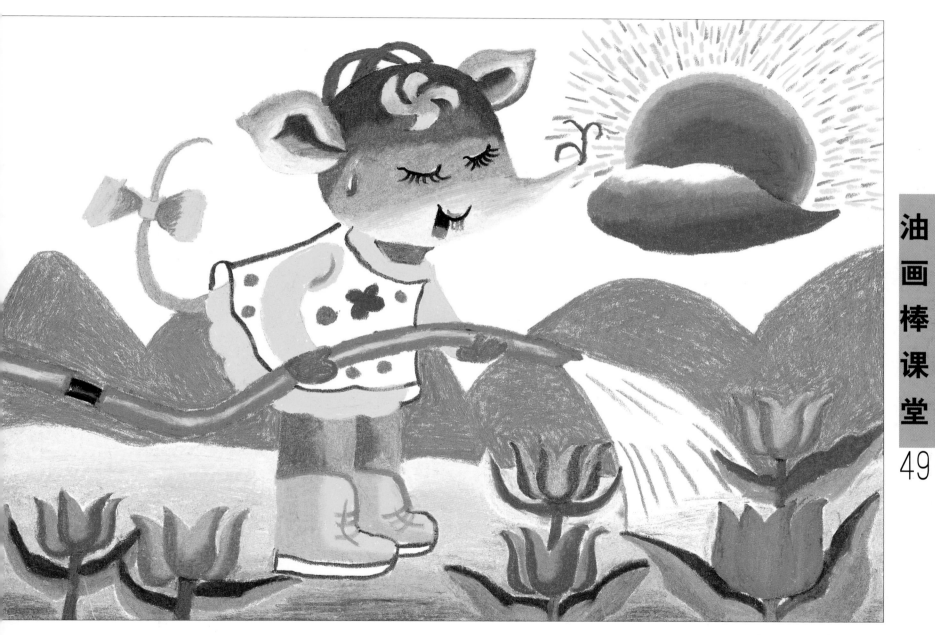

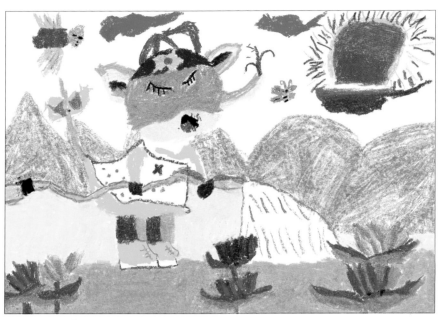

汪江旭　8岁

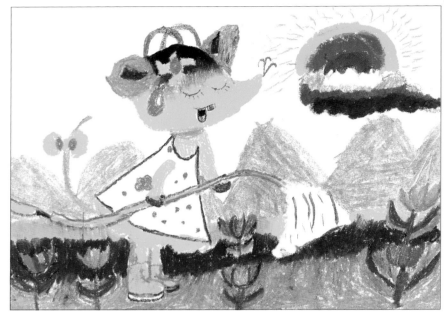

李芊烨　7岁半

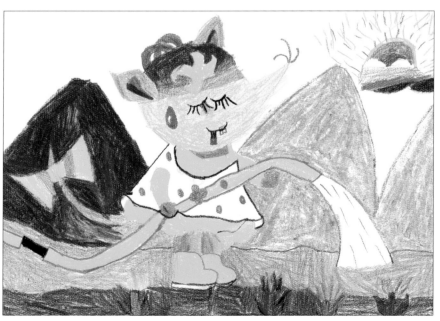

徐天睿　9岁

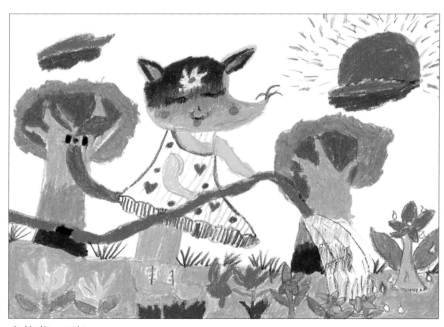

李佳芮　8岁

第十五课　老师和学生在春天里

　　春天就是一个绿色的世界，我们就像一只只小燕子，飞进了这个绿色的世界里。我们吸着清新的空气，看着优美的风景，在绿色的世界里快乐地生活着。我爱春天，爱它那寒意犹存而又不乏温暖的风，是它轻轻拂醒大地，失眠了一夜又一夜的大地欣然睁开了睡眼，随即又播下了希望的种子，春风是生命的使者。

1.画出老师和学生的头部。

2.画出老师和学生的身体，注意遮挡关系。

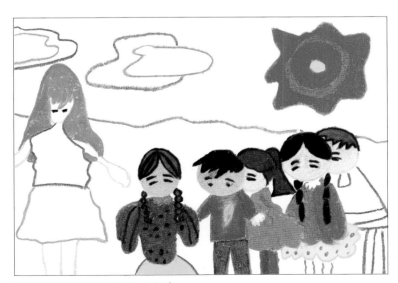

3.给她们漂亮的衣服涂上颜色。

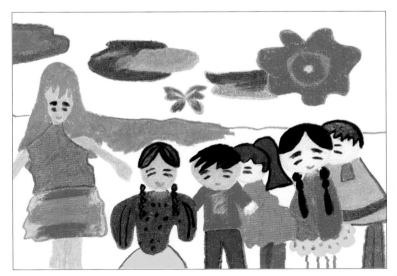

4.画出太阳和云彩，涂上绿色的大地。

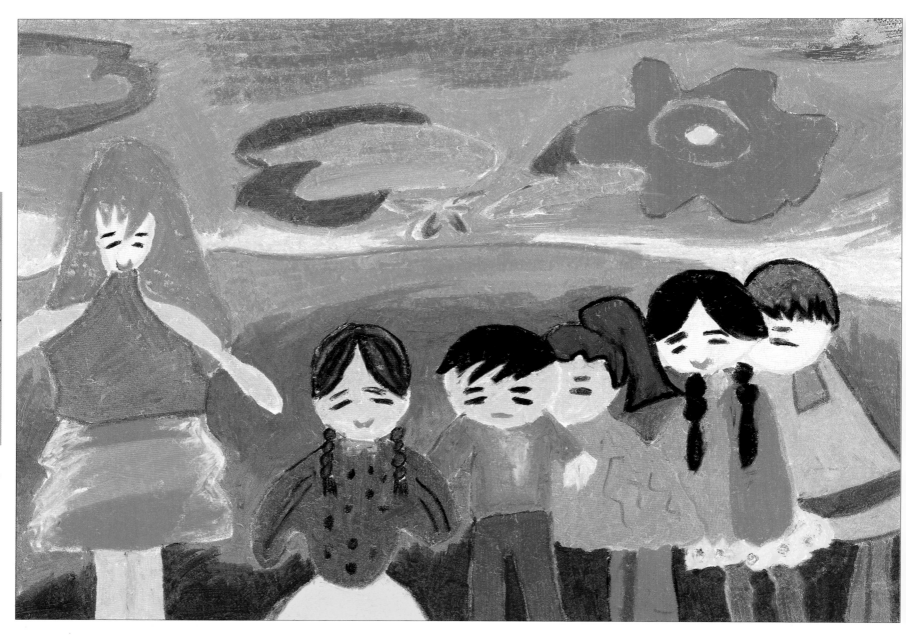

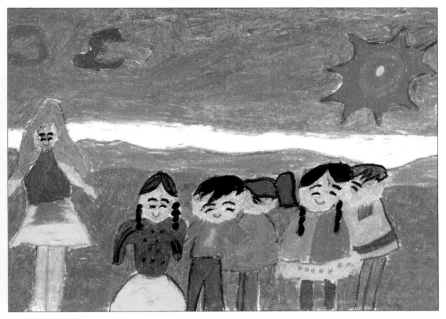

王健熙　9岁

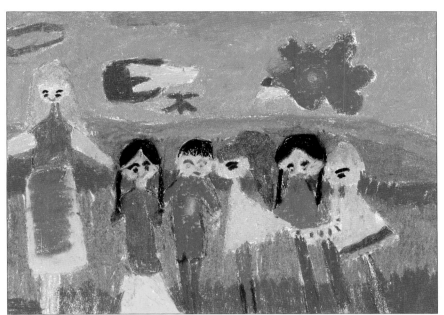

韩子璇　6岁

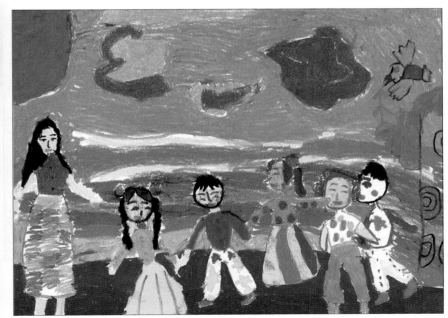

赵子涵　9岁

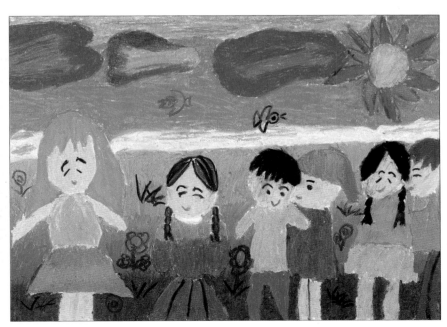

王猗涵　7岁

第十六课　美丽的树林

走进这片郁郁葱葱、枝叶繁茂的小树林，展现在我们眼前的是一片碧绿的草地。初秋的树林是个魔术师，它色彩繁多，变化多样，一阵风吹来，这些五颜六色的树叶随着风儿翩翩起舞，小树林真美呀！

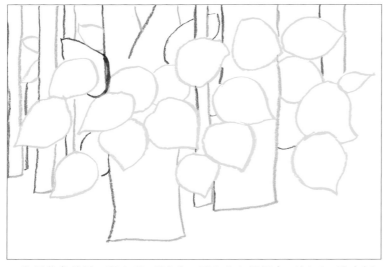

1.先用黄色的油画棒起稿画树叶，用土黄和浅褐色画树干，注意树干的粗细变化。

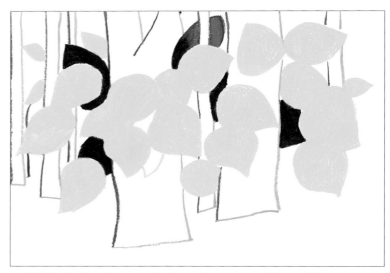

2.用柠檬黄平涂树叶，用群青画后边的树叶，增加空间关系。

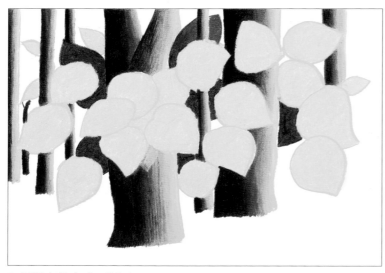

3.用渐变的方式画树干。

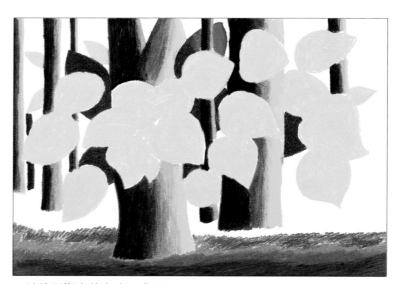

4.继续用渐变的方式画草地。

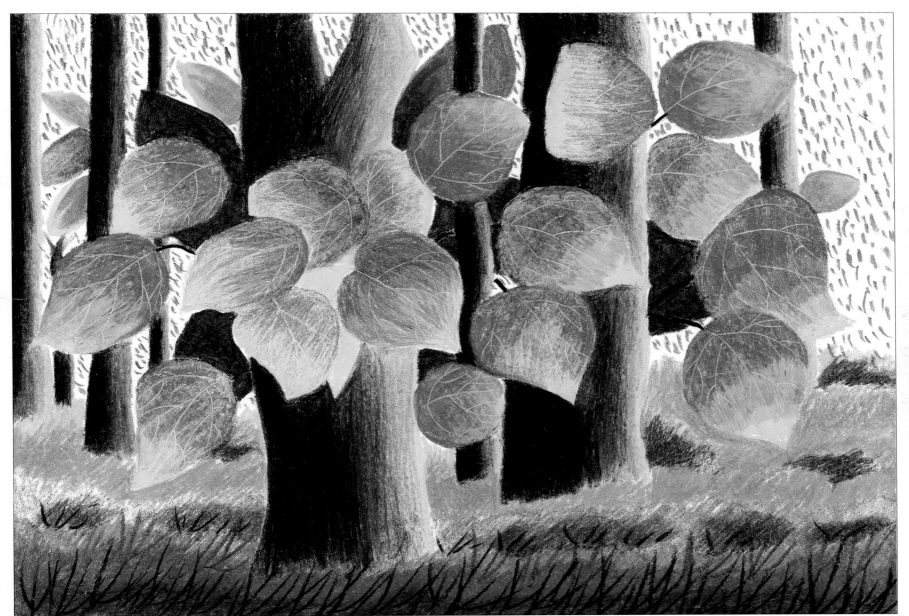

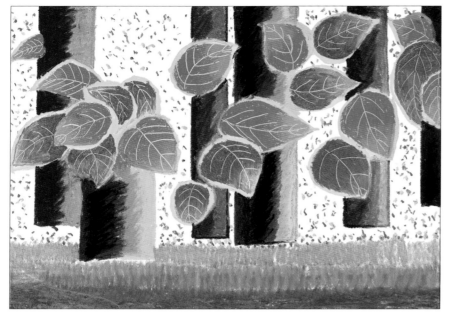

李施锦　7岁

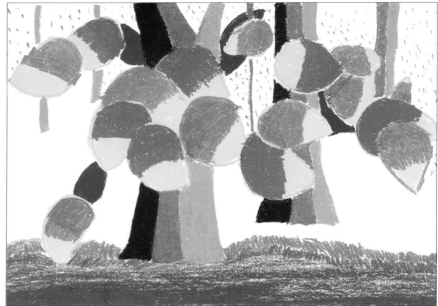

赵子涵　9岁

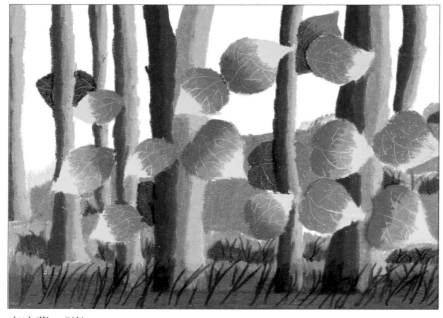

李凌薇　7岁

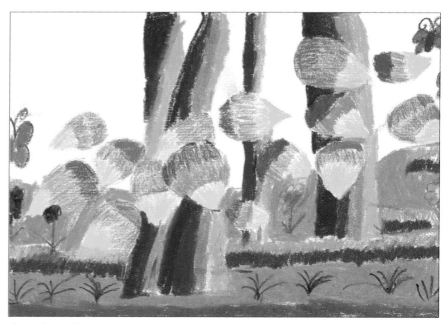

张雪晴　7岁

第十七课　漂亮的干花

大家都知道鲜花很美，殊不知，干花也很美。用干花来装点屋子，那真是别有一番情趣。

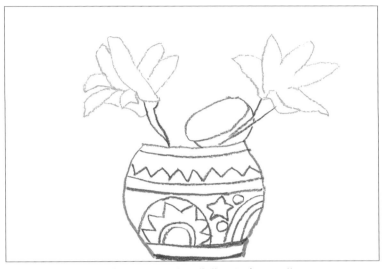

1.用群青、浅绿色油画棒画陶罐、莲蓬，粉色画干花。

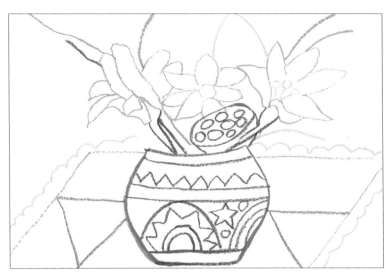

2.画出漂亮的桌布。

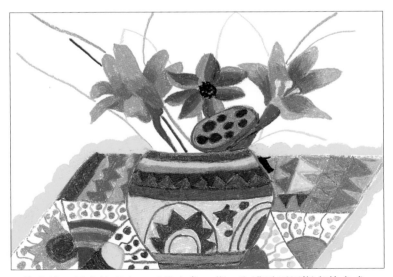

3.给陶罐、漂亮的桌布、干花上色。花、陶罐需要用渐变的方式，
体现出立体感。

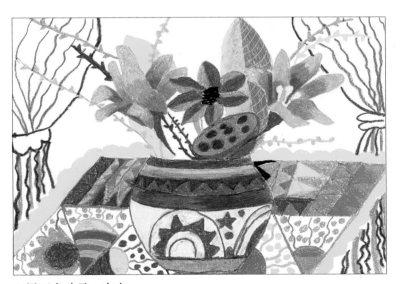

4.添画大叶子、窗帘。

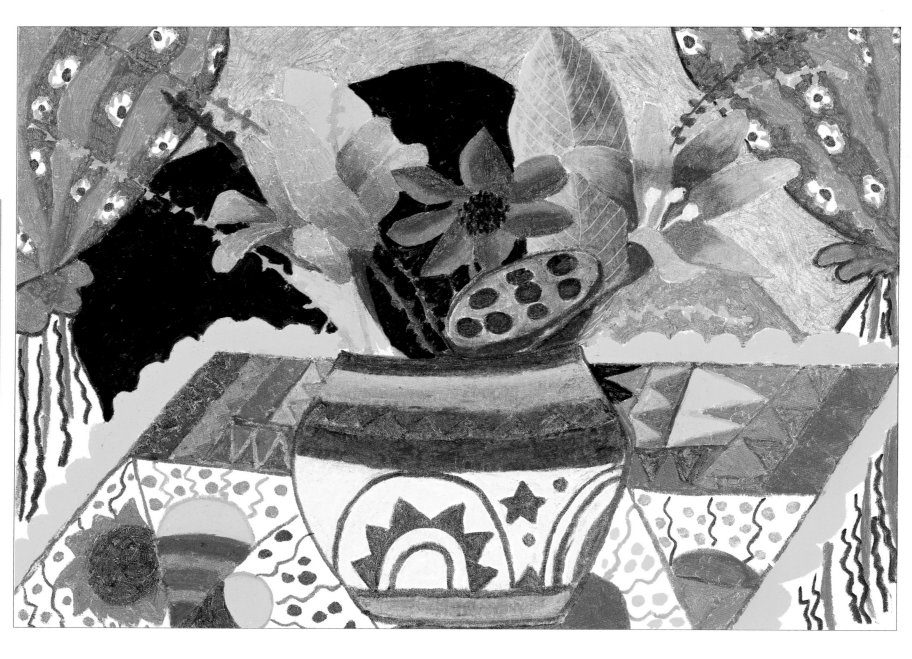

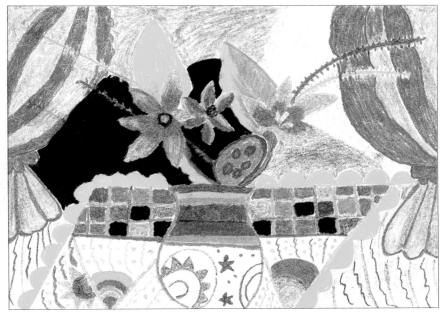

邵一桐　10岁

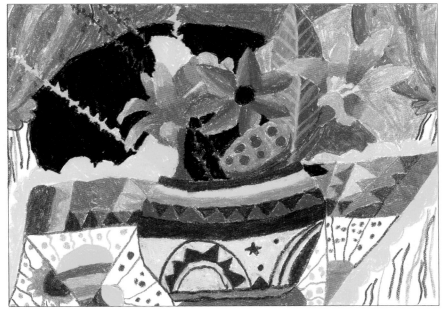

冀婉禾　9岁

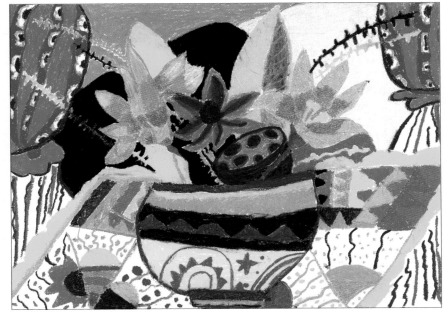

崔翰文　9岁

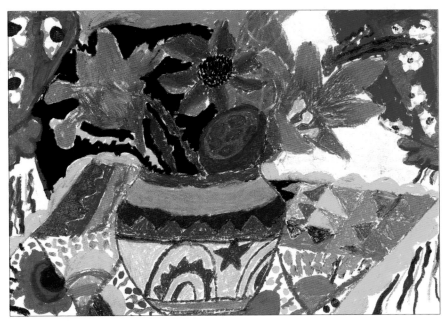

寇兰轩　9岁